中国汉简集字创作

汉简集字古诗

陶经新 编著

上海书画出版社

前 言

简牍是中国古代纸张诞生和普及以前的书写材料。削制成狭长的竹片称『竹简』，木片称『木牍』，两者合称『简牍』。汉简是西汉、东汉时期记录文字的竹简和木牍的统称，也叫『汉代简牍』。

自二十世纪初以来，甘肃、新疆等地陆续出土的战国、秦汉、魏晋、隋唐时期简牍帛书，迄今林林总总已不下百余种。据不完全统计，包括已公开和尚未发表的简牍帛书总数已达二十五万余枚（件）。其中，出土量较多、字迹保存较完好，且书法美学价值较高的代表性汉代简牍当推《居延汉简》《武威简牍》《银雀山竹简》。另外，《敦煌汉简》《甘谷木简》《长沙马王堆汉墓简牍》《江陵凤凰山汉墓简牍》《江陵张家山汉墓竹简》《东海尹湾汉墓简牍》，以及近年来新出土并经整理发表的《定县八角廊汉简》《敦煌悬泉置汉简》《肩水金关汉简》《长沙走马楼汉简》《长沙东牌楼汉简》《长沙五一广场汉简》《北京大学藏汉简》等，都是书法爱好者学习汉代简牍艺术的重要范本。

汉代简牍，从传统文字书写的发展进程而言，当时民间书写文字正处在一个化篆为隶、化繁为简的过渡时期。手书简牍墨迹，不仅成为『隶变』这一古今文字分水岭的生动体现，而且再现了章草、今草、行书、楷书等字体的起源和它们之间孕育生发、相互作用的动态面貌。由于为非书家书写，加上书写者的情感宣泄与表达，故字体的风格和结构皆因书写者及书写内容的不同而异彩纷呈。其特点主要体现在点、线、面的随意发兴，心游所致。这些简牍或古质挺劲，或灵动苍腴，或含蓄古拙，或刚锐遒劲，给人以不同的审美感受；这些简牍在字体变化上也呈多样性表现，或化篆为隶，或化隶为行，或化草为简。通过线条的穿插、揖让、顾盼、收放、虚实、疏密等

各种艺术手段，浑然天成地表现出各种书写意态。这些简牍以形简神丰、萧散淡远、张弛相应、纵横奔放的特点见长，将实用性上升到

书写性灵的绽放，尽显简牍书法的自然之美，更为后人一窥书法演变的过程和汉代翰墨真趣带来了极大的视觉享受。正所谓无色而具图

画之灿烂，无声而有音乐之和谐，令观者心畅神怡。

是册《汉简集字古诗》收入先秦至清代古诗五十五首，计一千七百二十字，以《居延汉简》《武威简牍》为依托，参以《银雀山竹

简》《马王堆汉墓简牍》《肩水金关汉简》及近年整理出土的相关简牍文字而集成。其中在简牍文字中匮缺的字，则依据简牍书写结构

及偏旁部首再造为之，并力求不失其韵味。册首所列书法形制，亦是探索简牍书法作品创作的一种尝试，旨在通过集字的形式，进一步

探索汉代简牍艺术所蕴涵的审美价值和美学理念，希望为广大书法爱好者有所借鉴。但遗憾的是，因篇幅和编者集字风格所限，难以尽

显泱泱汉代简牍翰墨之精彩，谬误之处也在所难免，祈望读者和方家不吝指正。

岁次丁酉仲春　远斋陶经新于海上补蹉跎室

目录

神龜雖壽　猶有竟時　騰蛇乘霧
終為土灰　老驥伏櫪　志在千
里　烈士暮年　壯心不已　盈縮之期
不但在天　養怡之福　可得永年
幸甚至哉　歌以咏志

曹孟德詩
遠翁

中堂

折扇

李义山诗一首
汝上迂夫魏啟后

橫幅

岱宗夫如何齐鲁青未

了造化钟神秀阴阳割

杜少陵诗一首　适斋

昏晓荡胸

生层云决眦入归鸟会

当凌绝顶一览众山小

屏条

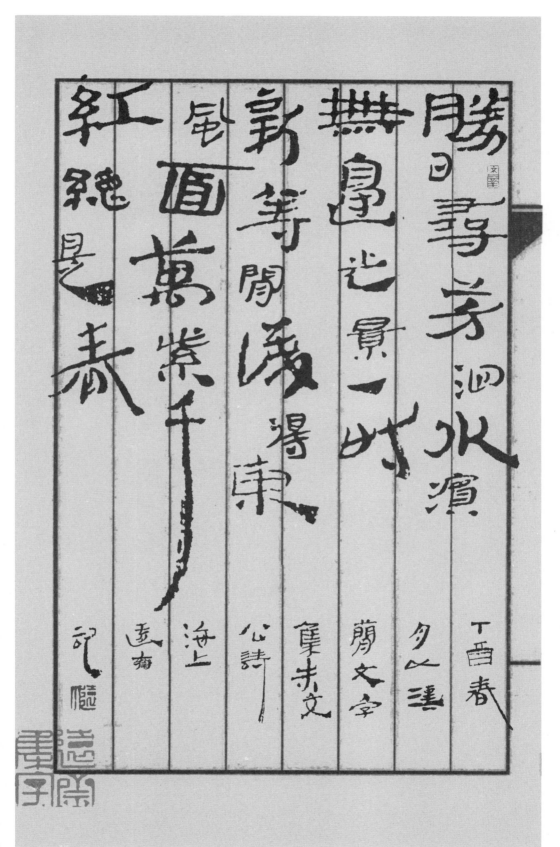

信札

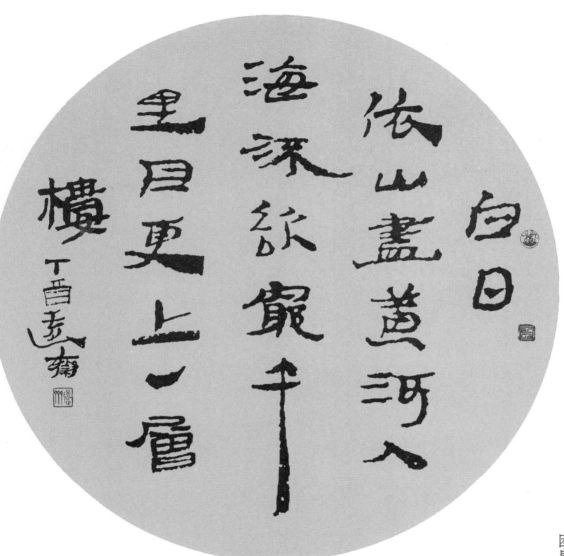

白日依山盡黃河入海深欲窮寰千里月更上一層

橫 丁酉遠齋

団扇

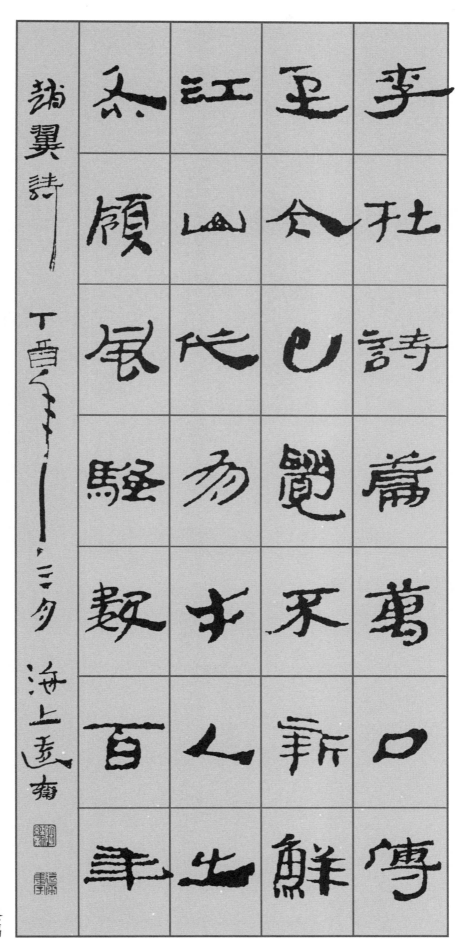

李杜詩篇萬口傳
至今已覺不新鮮
江山代有才人出
各領風騷數百年

趙翼詩 丁酉□□□ 海上遠翰

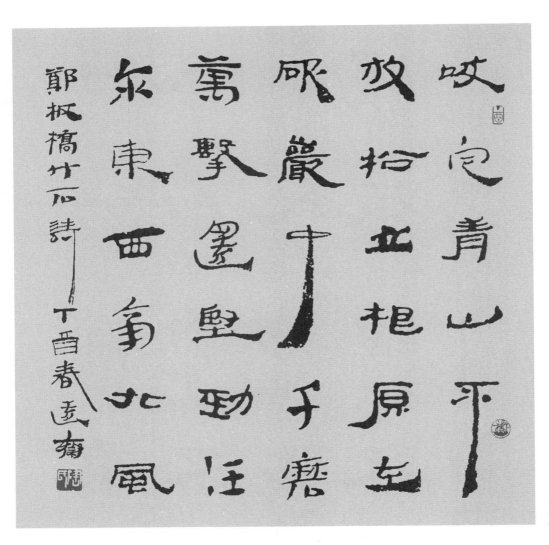

咬定青山不放松，立根原在破岩中。千磨万击还坚劲，任尔东西南北风。

郑板桥竹石诗 丁酉春远斋

蘇東坡題西林壁

橫看成嶺側成峯遠近
低看不同不識廬山真
面目只緣身在此山中

丁酉春夕 海上逺盦

補蹉跎室箋

关关雎鸠，在河之洲。窈窕淑女，君子好逑。参差荇菜，左右流之。窈窕淑女，寤寐求之。求之不得，寤寐思服。悠哉悠哉，辗转反侧。参差荇菜，左右采之。窈窕淑女，琴瑟友之。参差荇菜，左右芼之。窈窕淑女，钟鼓乐之。

《关雎》先秦·佚名

关关雎鸠

在河之洲

窈窕淑女

君子好逑

象左穿窮

差右寇寐

箭深附亦

葉乙書之

求之不得
寤寐思服
悠哉悠哉
辗转反侧

參差荇菜

左右采之

窈窕淑女

琴瑟友之

參差荇菜

左右芼之

窈窕淑女

鐘鼓樂之

青青園中葵

朝露待日

晞陽春布

德澤萬物

青青园中葵，朝露待日晞。阳春布德泽，万物生光辉。常恐秋节至，焜黄华叶衰。百川东到海，何时复西归？少壮不努力，老大徒伤悲！《长歌行》汉·佚名

主老魁宿

恐秋節王

狠黄華棄

襄原東釣

海何復

西歸少壯

不努力走

大徒傷悲

南山一桂树，上有双鸳鸯。千年长交颈，欢爱不相忘。《古绝句》汉·佚名

南山一桂樹

上有雙鴛鴦

千年長交頸

歡愛不相忘

日暮秋云阴

江水清且深

何用通音信

莲花玳瑁簪

日暮秋云阴，江水清且深。何用通音信，莲花玳瑁簪。《古绝句》汉·佚名

庭中有奇树，绿叶发华滋。攀条折其荣，将以遗所思。馨香盈怀袖，路远莫致之。此物何足贵，但感别经时。《庭中有奇树》汉·佚名

庭中有奇樹

綠葉發華滋

攀條折其榮

將以遺所思

馨香盈懷袖

路遠莫致之

此物何足貫

但感別經時

后土化育兮四时行，修灵液养兮元气覆。冬同云兮春霖霖。膏泽洽兮殖嘉谷。《论功歌诗》东汉·班固

后土化育

兮四时

化修灵

养兮元气

霎及同吏

亡春嚴

霍身渾治

亏殖嘉

神龜雖壽 猶有竟時 騰蛇乘霧 終為土灰

神龟虽寿，犹有竟时；腾蛇乘雾，终为土灰。老骥伏枥，志在千里；烈士暮年，壮心不已。盈缩之期，不但在天；养怡之福，可得永年。幸甚至哉，歌以咏志。

《步出夏门行》（龟虽寿）三国·曹操

老驥伏櫪

志在千里

烈士暮年

壯心不已

已盈縮之

期不但左

乏養也之

福　得

永年甚至王梦歌

如咏志

書畫

盦

邑里

煮豆燃豆萁

豆在釜中泣

本是同根生

相煎何太急

朝陽不再盛

自日忽西幽

太戈若俯仰

如何似九秋

朝阳不再盛，白日忽西幽。去此若俯仰，如何似九秋。人生若尘露，天道邈悠悠。齐景升丘山，涕泗纷交流。孔圣临长川，惜逝忽若浮。去者余不及，来者吾不留。愿登太华山，上与松子游。渔父知世患，乘流泛轻舟。《咏怀八十二首》（其三十二）三国·阮籍

一九

一生芸壁裏

天遒邂悠悠

弓景分江山

涕泗紛丈深

孔聖臨長之

惜逝忍若浮

去者杳不及

來者吾不聞

顏巷至華山

上興枹氏箪

淘父知此患

東涼氾軒

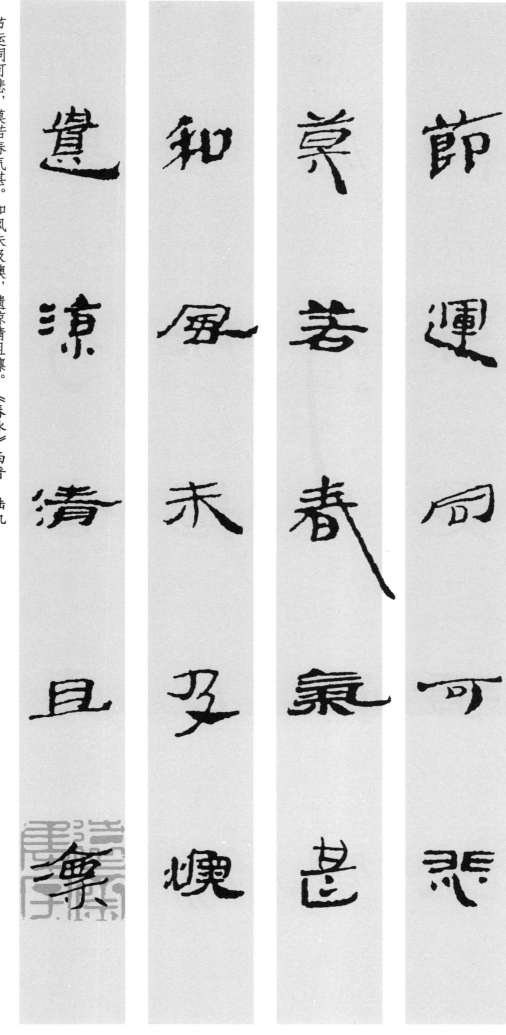

節運同可悲

莫若春氣甚

和風未及燠

遺涼清且凛

节运同可悲，莫若春气甚。和风未及燠，遗凉清且凛。《春咏》西晋·陆机

绿房含青实

金条悬白璆

俯仰随风倾

炜炜照清流

種豆南山下

草盛豆苗稀

晨興理荒穢

帶月荷鋤歸

种豆南山下，草盛豆苗稀。晨兴理荒秽，带月荷锄归。道狭草木长，夕露沾我衣。衣沾不足惜，但使愿无违。《归园田居》（其三）东晋·陶渊明

道狹草木長

夕露沾我衣

衣沾不足惜

但使願無違

结庐在人境，而无车马喧。问君何能尔？心远地自偏。采菊东篱下，悠然见南山。山气日夕佳，飞鸟相与还。此中有真意，欲辨已忘言。《饮酒》（其五）东晋·陶渊明

結盧在人境

而無車馬

喧問君何能

尔心遠地而

偏採菊東籬

下悠然己

南山山氣日

夕佳悲鳥相

興遣此中有其意欲辯已矣言

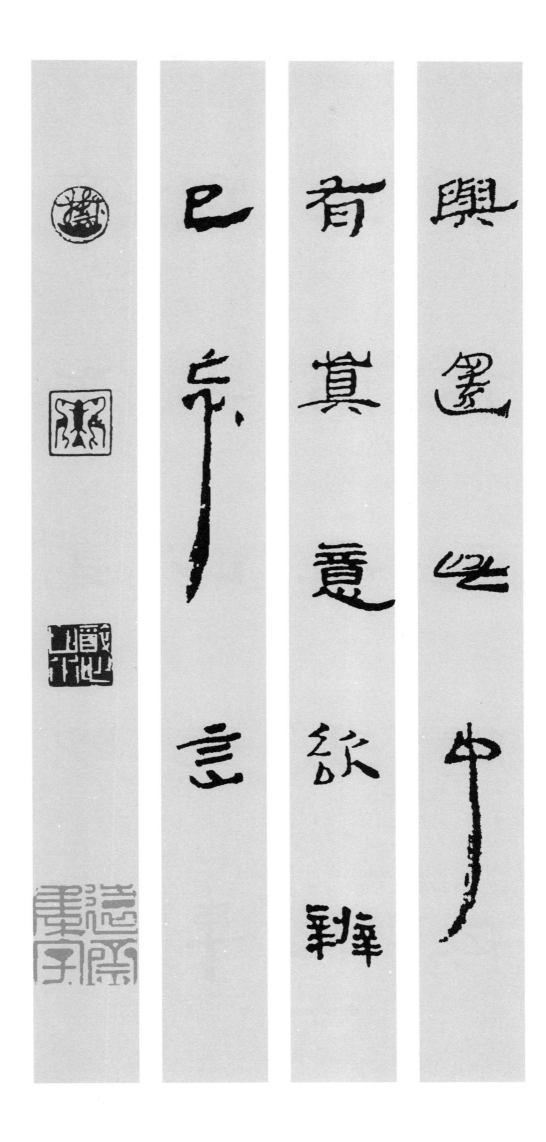

牵牛遥映水，织女正登车。星桥通汉使，机石逐仙槎。隔河相望近，经秋离别赊。愁将今夕恨，复着明年花。《七夕诗》南北朝·庾信

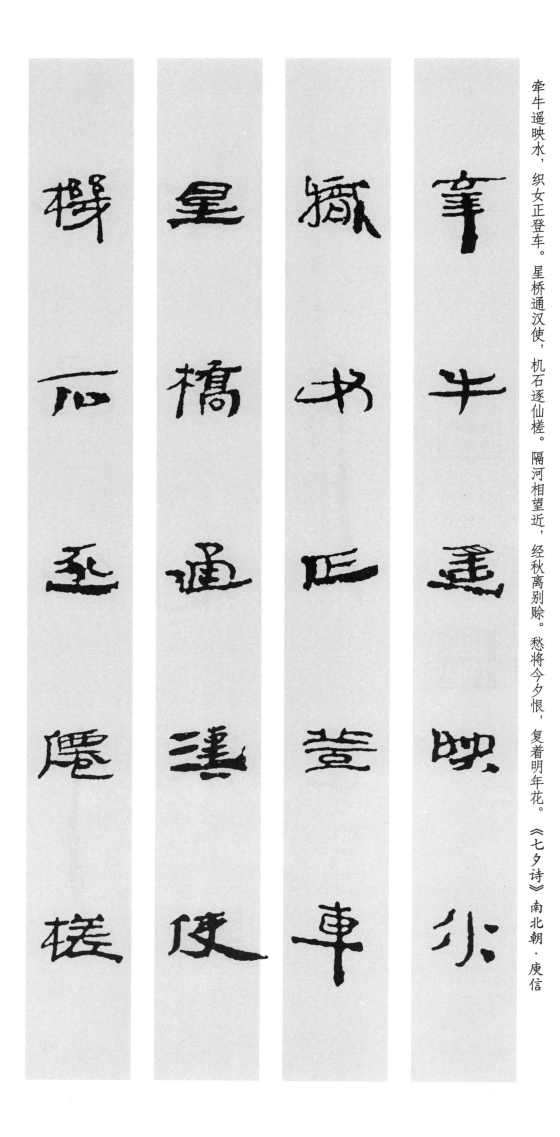

牵牛遥映水

织女正登车

星桥通汉使

机石逐仙槎

隔河相望匹

輕秋離別縣

愁照分夕阻

復著明牟

春事时已歇，池塘旷幽寻。残红被径隧，初绿杂浅深。偃仰倦芳褥，频步忧新阴。谋春不及竟，夏物遽见侵。《读书斋诗》南北朝·谢灵运

春事时已歇

池塘旷幽寻

残红被径隧

初绿杂浅深

侷卿佬苦䐧

頻步憂勢陰

謀春不又夏

夏物處巳俄

暮江平不动，春花满正开。流波将月去，潮水带星来。《春江花月夜》（其一）隋·杨广

暮江平不动

春华满正开

流波将月去

潮水带星来

光映妝樓月
花承歌扇風
欲妒梅將柳
故落早春中

光映妆楼月，花承歌扇风。欲妒梅将柳，故落早春中。《咏春雪》隋·陈子良

白日依山尽，黄河入海流。欲穷千里目，更上一层楼。《登鹳雀楼》唐·王之涣

白日依山尽

黄河入海流

欲穷千里目

更上一层楼

紅豆生南國

春來發幾枝

願君多採擷

此物最相思

红豆生南国，春来发几枝。愿君多采撷，此物最相思。《相思》唐·王维

四七

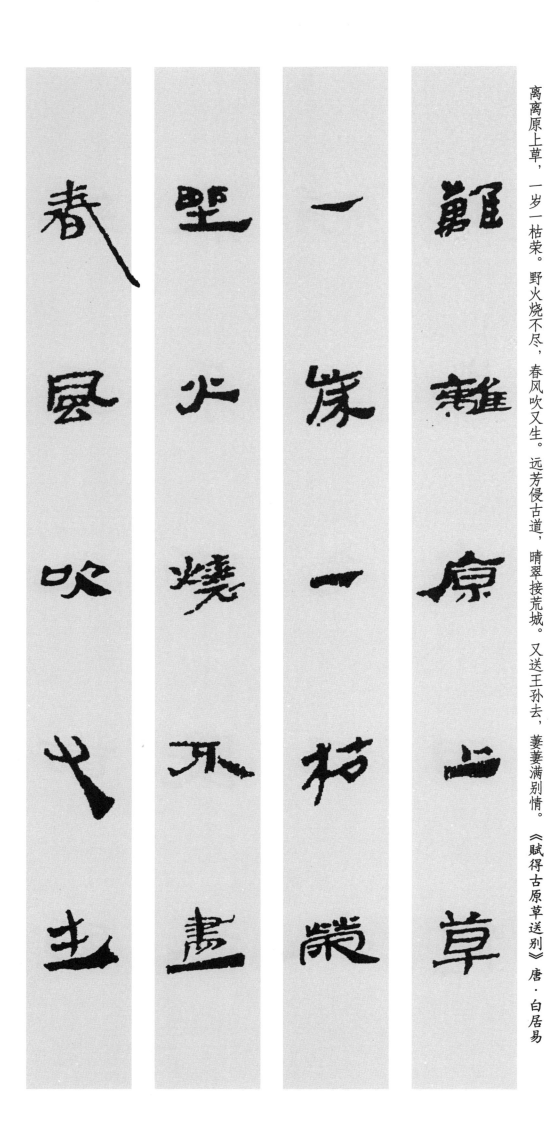

離離原上草

一簌一枯榮

野火燒不盡

春圓吹戈生

离离原上草，一岁一枯荣。野火烧不尽，春风吹又生。远芳侵古道，晴翠接荒城。又送王孙去，萋萋满别情。《赋得古原草送别》唐·白居易

遠芳侵古道

晴翠接荒城

又送王孫去

萋萋滿別情

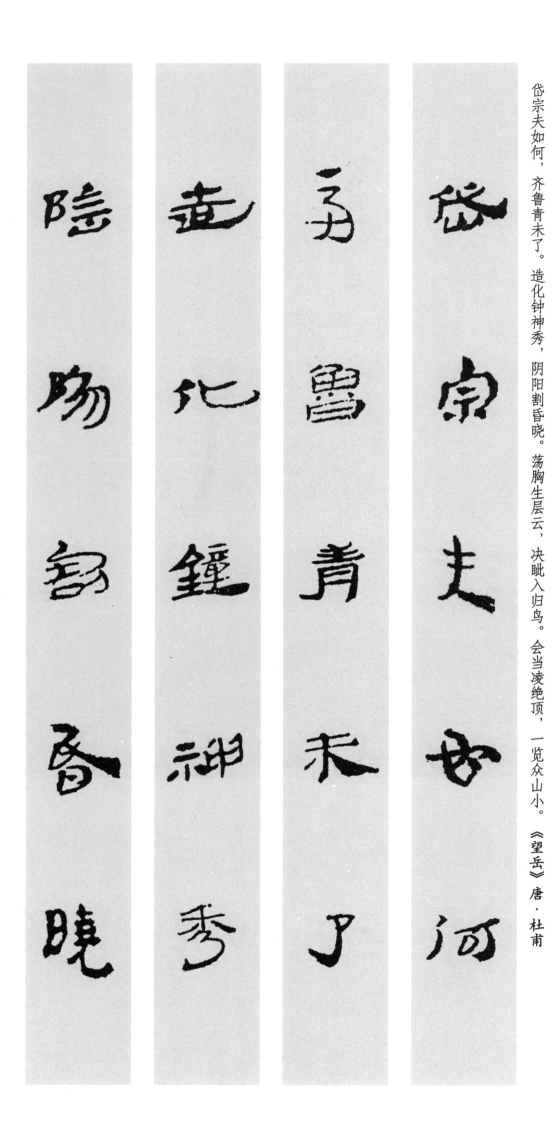

岱宗夫如何，齐鲁青未了。造化钟神秀，阴阳割昏晓。荡胸生层云，决眦入归鸟。会当凌绝顶，一览众山小。《望岳》唐·杜甫

蕩胃生曾云
決眦入歸鳥
會當凌絕頂
一覽眾山小

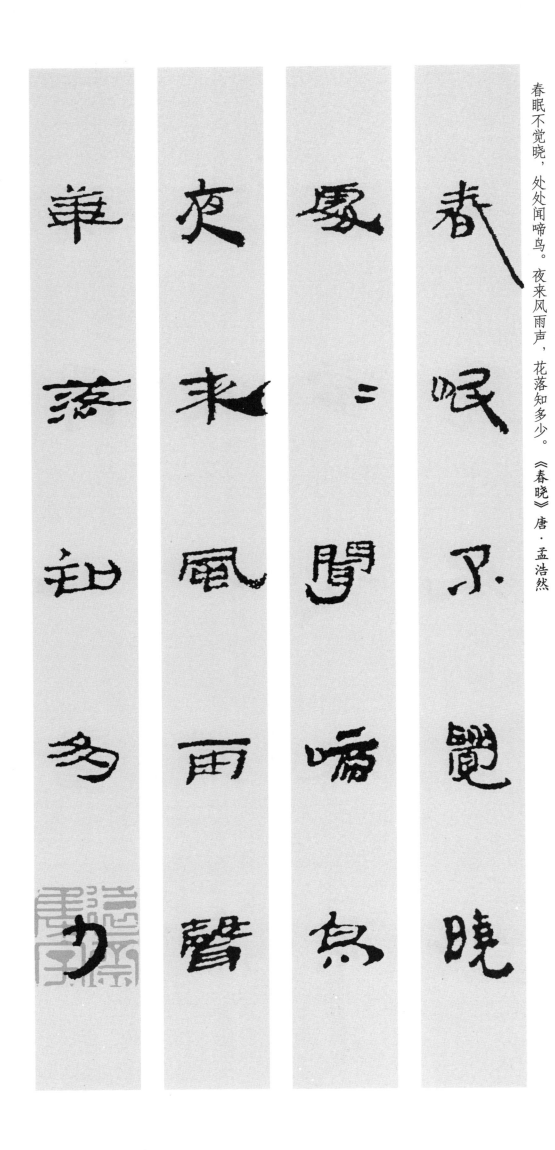

春眠不觉晓，处处闻啼鸟。夜来风雨声，花落知多少。《春晓》唐·孟浩然

千山鸟飞绝
万径人踪灭
孤舟蓑笠翁
独钓寒江雪

朝辭白帝彩

云間千里江

陵一日還雨

朝辞白帝彩云间，千里江陵一日还。两岸猿声啼不住，轻舟已过万重山。《早发白帝城》唐·李白

峥嶸聲嗃尔

位經今巳區

萬重山

力 百 花 残 表

亦 難 東 風 無

相 見 時 難 別

相见时难别亦难，东风无力百花残。春蚕到死丝方尽，蜡炬成灰泪始干。晓镜但愁云鬓改，夜吟应觉月光寒。蓬山此去无多路，青鸟殷勤为探看。

《无题》唐·李商隐

蠶

死

絲

方

盡

蠟

炬

成

灰

淚

始

乾

曉

鏡但愁云鬢

改來吟

應覺月光寒

蓬山此去無多路青鳥殷勤為探看

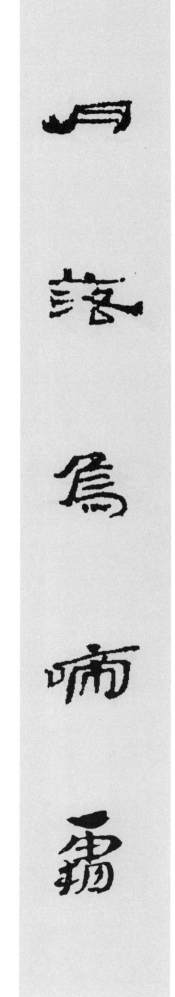

月落乌啼霜满天，江枫渔火对愁眠。姑苏城外寒山寺，夜半钟声到客船。《枫桥夜泊》唐·张继

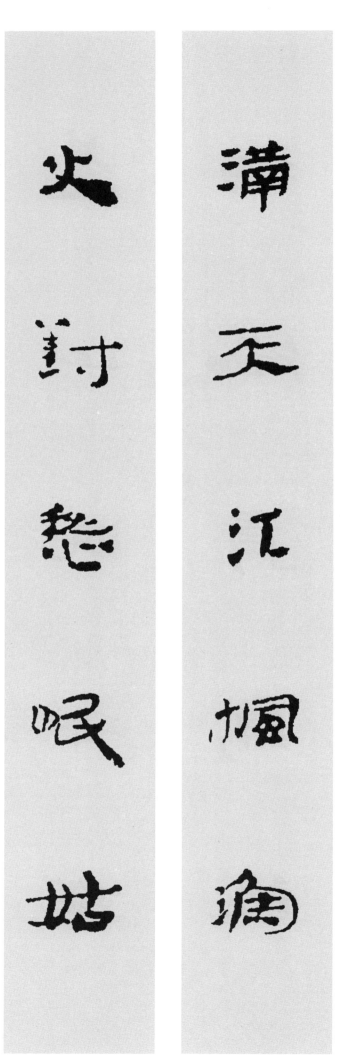

蘇城外寒山

寺夜半鐘

聲到客船

蘇城外寒山

寺夜半鐘

聲到客船

蘇城外寒山

寺夜半鐘

聲到客船

六一

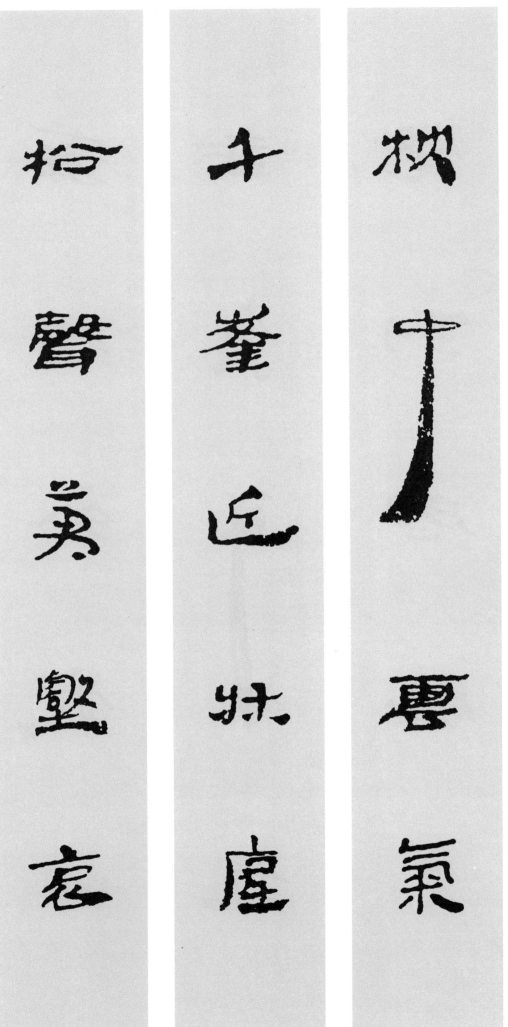

枕中云气千峰近，床底松声万壑哀。要看银山拍天浪，开窗放入大江来。《宿甘露寺僧舍》北宋·曾公亮

駟輪銀山拍

之濤裂魂放

一大江東来

六三

红树青山日欲斜，长郊草色绿无涯。游人不管春将老，来往亭前踏落花。《丰乐亭游春》（其三）北宋·欧阳修

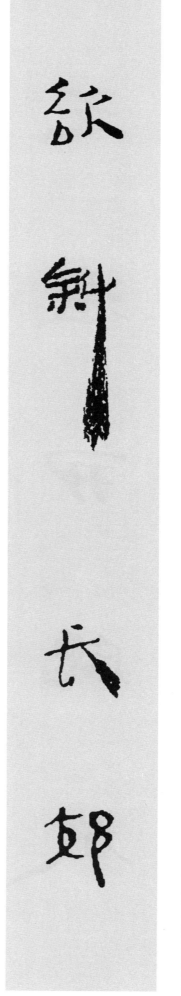

红树青山日

欲斜长郊

草色绿无涯

學人不當春

將老來徒亥

前踵海花

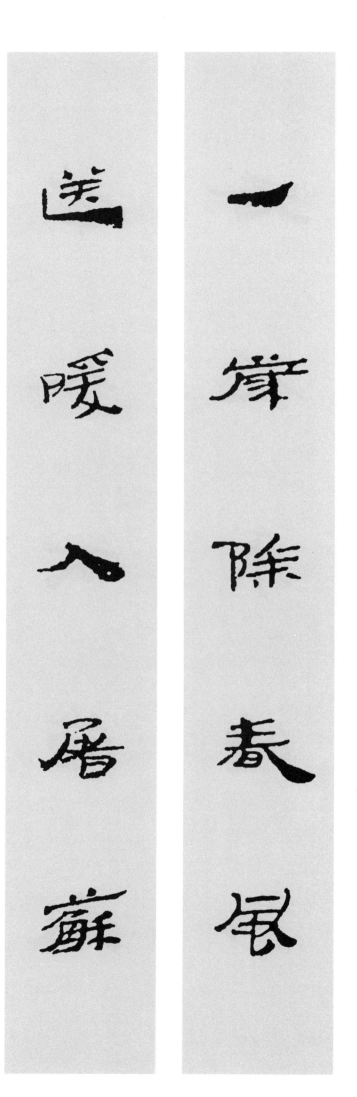

爆竹声中一岁除，春风送暖入屠苏。千门万户曈曈日，总把新桃换旧符。《元日》北宋·王安石

千門萬戶曈曈日總把新桃換舊符

横罫成嶺側

只峯遠迈為

低名平岡

横看成岭侧成峰，远近高低各不同。不识庐山真面目，只缘身在此山中。《题西林壁》北宋·苏轼

不識庐山真
面目只緣身
在此山中

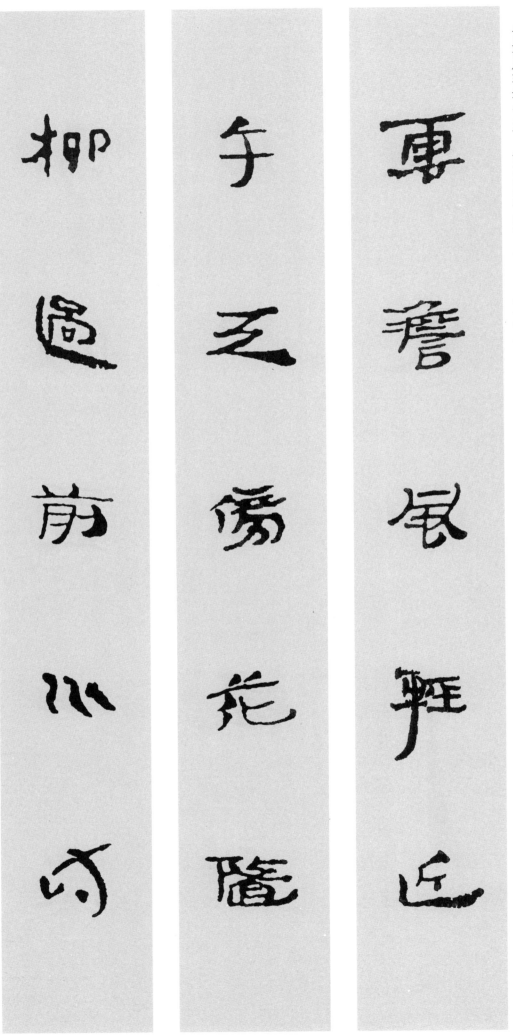

云淡风轻近午天，傍花随柳过前川。时人不识余心乐，将谓偷闲学少年。《春日偶成》北宋·程颢

人不憂其心

樂持謂俞閒

學力年

携扙来追柳外凉，画桥南畔倚胡床。月明船笛参差起，风定池莲自在香。 《纳凉》北宋·秦观

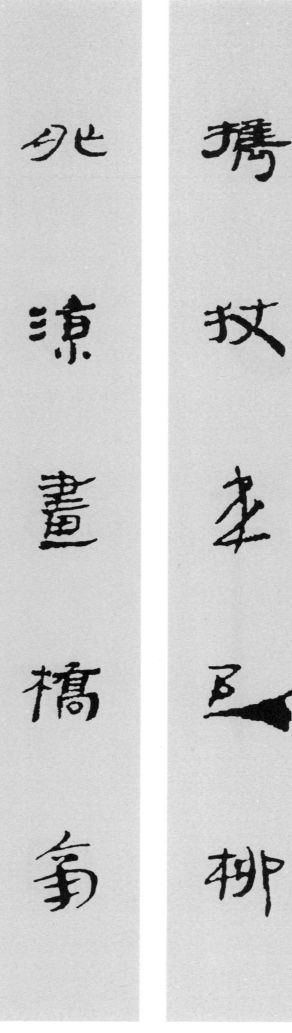

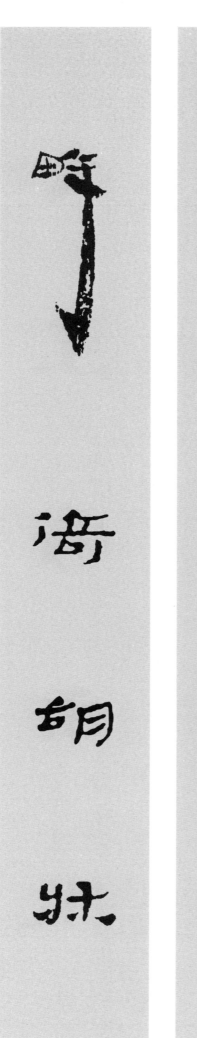

月明船笛參差

差起風定波光

蓬向左香

七三

四月清和雨乍晴，南山当户转分明。更无柳絮因风起，惟有葵花向日倾。《客中初夏》北宋·司马光

四月清和雨

乍晴南山當

户轉加明更

無
柳

繫
田

風
起
幌
為
葵

花
向
日
傾

乱条犹未变初黄，倚得东风势便狂。解把飞花蒙日月，不知天地有清霜。《咏柳》北宋·曾巩

乱条犹未变

倚得东

风势便解

起悲華庚囙

月下知天

也有清霜

雪里犹能醉落梅，好营杯具待春来。东风便试新刀尺，万叶千花一手裁。《探春》北宋·黄庶

雪里犹能醉

落梅好营杯

具待春来东

屎便誠新心

尺萬棄千

華一手裁

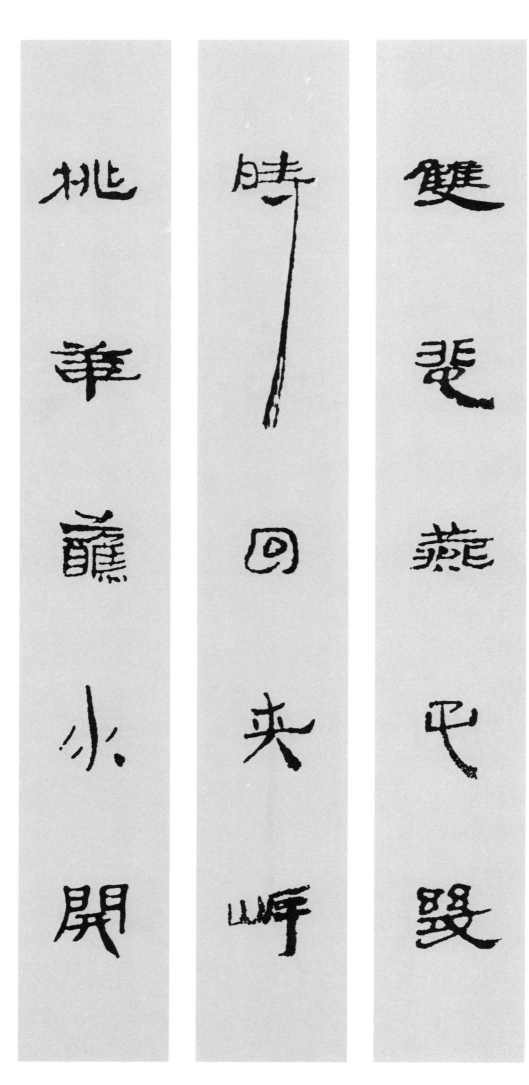

双飞燕子几时回？夹岸桃花蘸水开。春雨断桥人不度，小舟撑出柳阴来。

《春游湖》北宋·徐俯

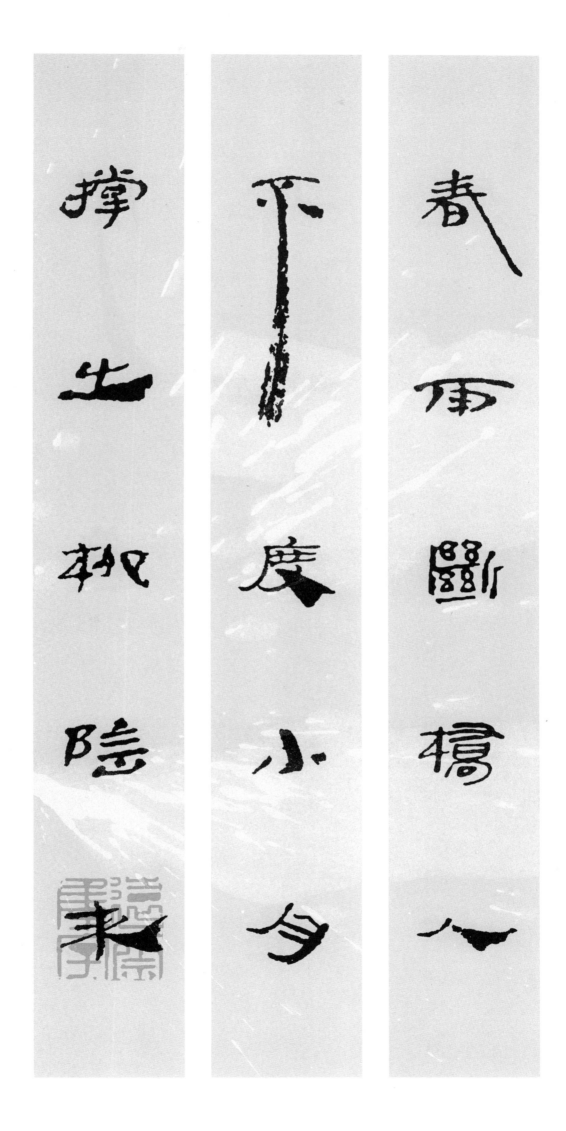

春雨斷橋人

不度小舟

撐出柳陰来

八一

闻道梅花坼晓风，雪堆遍满四山中。何方可化身千亿，一树梅花一放翁。《梅花绝句》南宋·陆游

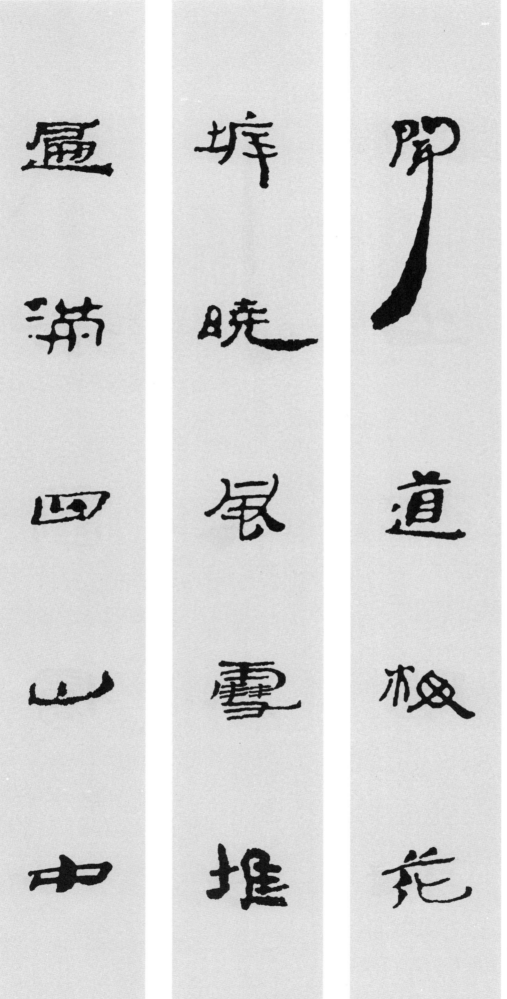

闻道梅花

坼晓风雪堆

堆满四山中

竹方仍

頁千億一樹

梅華丶放 翰

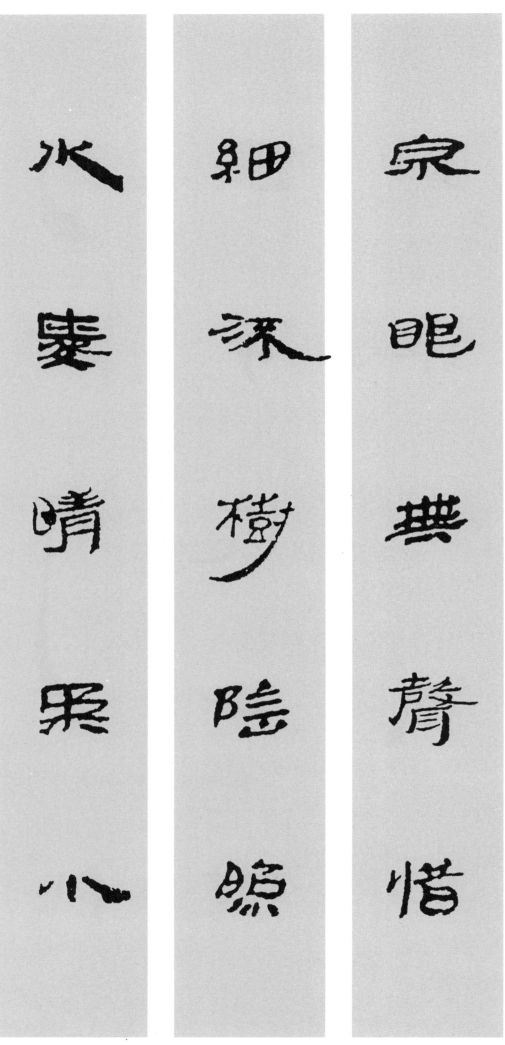

泉眼无声惜细流，树阴照水爱晴柔。小荷才露尖尖角，早有蜻蜓立上头。《小池》南宋·杨万里

荷才露尖尖　角早有蜻蜓　立上頭

勝日尋芳泗

水濱無邊光

景一時新等

閒識得東風

面萬紫千紅

總是春

威风万里压南邦，东去能翻鸭绿江。灵怪大千俱破胆，那教猛虎不投降。《伏虎林应制》辽·萧观音

威風萬全壓

南邦東去能

翻陽緑江壓

怪　膽　猊

大　那　而

千　萬　系

俱　　　投

破　　　降

枝间新绿一重重，小蕾深藏数点红。爱惜芳心莫轻吐，且教桃李闹春风。《同儿辈赋未开海棠》（其二）金·元好问

枝间新绿一重重，小蕾深藏数点红。爱惜芳心莫轻吐，且教桃李闹春风。《同儿辈赋未开海棠》（其二）金·元好问

枝间新绿一重重小蕾深藏数点红

惜芳心莫輕吐且教桃李閙春風

吾家洗砚池头树，个个花开淡墨痕。不要人夸好颜色，只留清气满乾坤。《墨梅》元·王冕

吾家洗砚池

头树个个华

淡墨痕

農一誇段

顏色紙色清

氣蒲乾坤

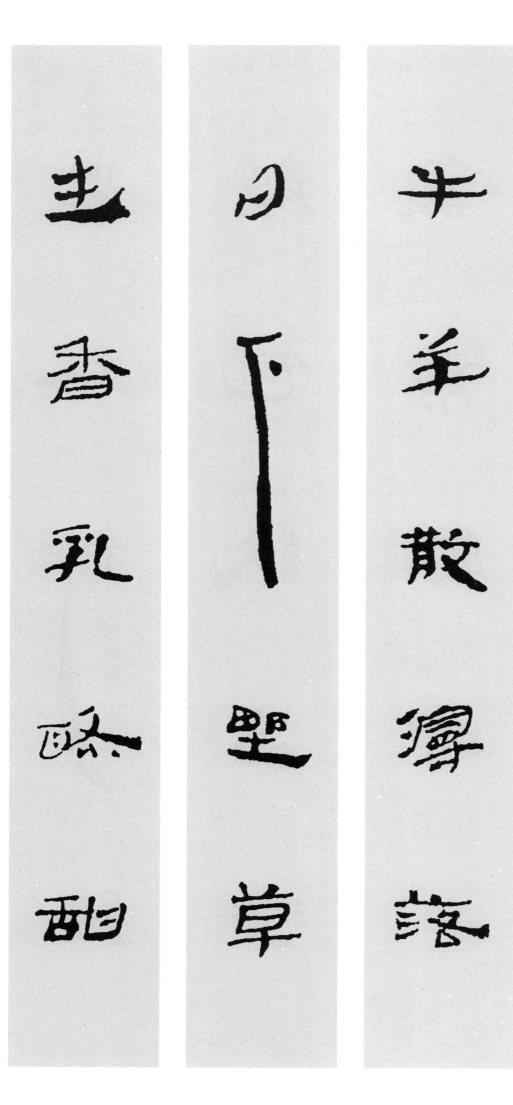

牛羊散漫落

日下野

生香乳酪甜

捲地翔風沙

似雪家二行

帳不氈簾

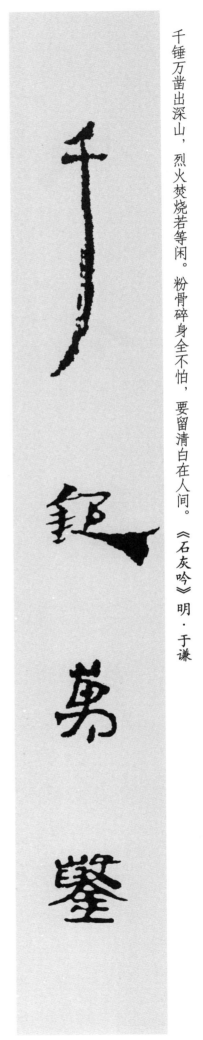

千锤万凿出深山，烈火焚烧若等闲。粉骨碎身全不怕，要留清白在人间。《石灰吟》明·于谦

焚烧莫于闲

出深山烈火

柳宵碎迵全　不怕男留清　自左人間

碧水丹山映杖藜，夕阳犹在小桥西。微吟不道惊溪鸟，飞入乱云深处啼。《题画》明·沈周

碧水丹山映

杖藜夕阳犹

在小桥西微

昤采直驚

游鳥悲人獸

而漂惡喘

寂历秋江渔火稀，起看残月映林微。波光水鸟惊犹宿，露冷流萤湿不飞。《江宿》明·汤显祖

寂 歷 秋 江 渔

火 稀 起 看 殘

月 映 林 微 波

老水鳥驚猶

宿裏人流螢

濕下悲

咬定青山不放松，立根原在破岩中。千磨万击还坚劲，任尔东西南北风。《竹石》清·郑燮

咬定青山不

放松立根原

左歧嚴中

于磨萬擊遝

堅勁任尔東

西角北風

妻段由来不

難一詩千

改始心安

爱好由来下笔难，一诗千改始心安。阿婆还似初笄女，头未梳成不许看。《遣兴》清·袁枚

阿翠墨似初

弇一如頭未

緃成下許

浓似春云淡

似煙参差绿

到大江边

浓似春云淡似烟，参差绿到大江边。斜阳流水推篷坐，翠色随人欲上船。《富春至严陵山水甚佳》清·纪昀

斜陽深水推

蓬望翠邑

隋人欲止

李杜诗篇万口传，至今已觉不新鲜。江山代有才人出，各领风骚数百年。《论诗五首》（其二）清·赵翼

李杜詩篇萬

口傳至今已

巳覺不新鮮

江山代有
人出各領
騷數百年

浩荡离愁白日斜，吟鞭东指即天涯。落红不是无情物，化作春泥更护花。《己亥杂诗》（其五）清·龚自珍

浩

荡

难

愁

白

日

斜

吟

鞭

东

指

即

无

涯

落紅不是無情物化作春泥更護華

居庸关上子规啼，饮马流泉落日低。雨雪自飞千嶂外，榆林只隔数峰西。《出居庸关》清·朱彝尊

居庸關上子

規啼飲馬流

泉海日低雨

雪　四　羣　睡　死　喻　林　紙　陽　野　峯　西

江干多是钓人居，柳陌菱塘一带疏。好是日斜风定后，半江红树卖鲈鱼。《真州绝句》清·王士祯

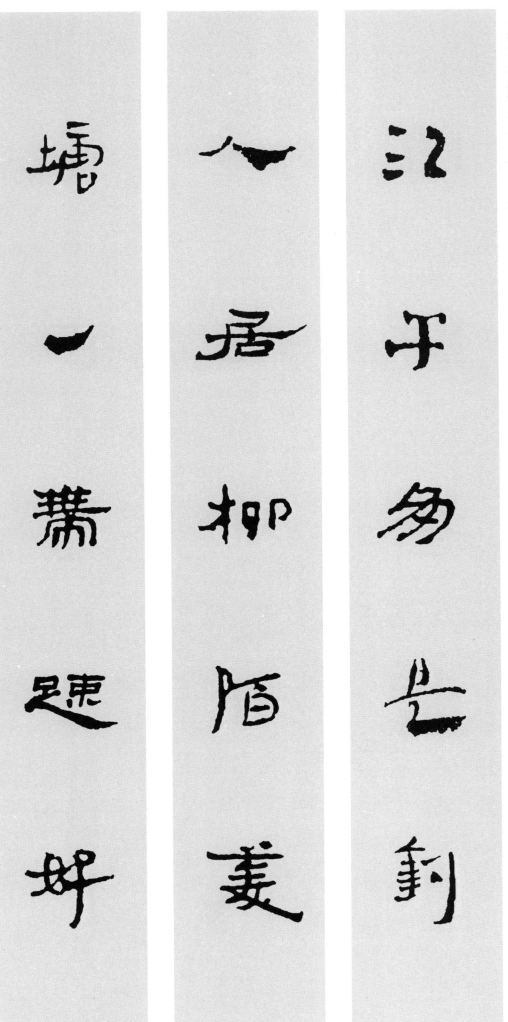

塘一蒹葭好

人居柳陌菱

江干多是钓

是日斜風

忘後半江紅

樹虆鱸魚

挥毫落纸墨痕新，几点梅花最可人。愿借天风吹得远，家家门巷尽成春。《题画梅》清·李方膺

挥毫落纸

墨痕新几

梅花最可人

顛倒天衣吹

得遠家易口

巷盡少春

不惜千金買

魯刀貂裘

酒也堪豪

脆　　重　　仆

血　　灑　　碧

血　　去　　濤

勤　　猶

珠　　舩

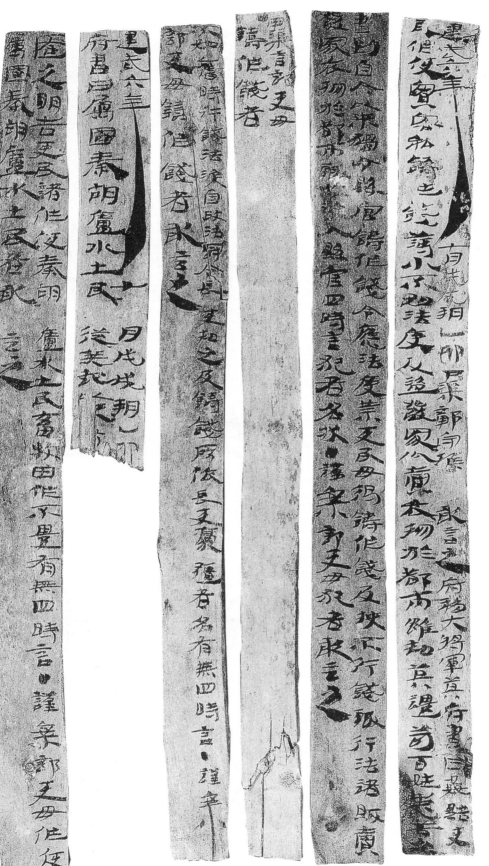

居延甲渠《四时》文书

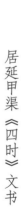

居延甲渠候官《死駒劾状》册

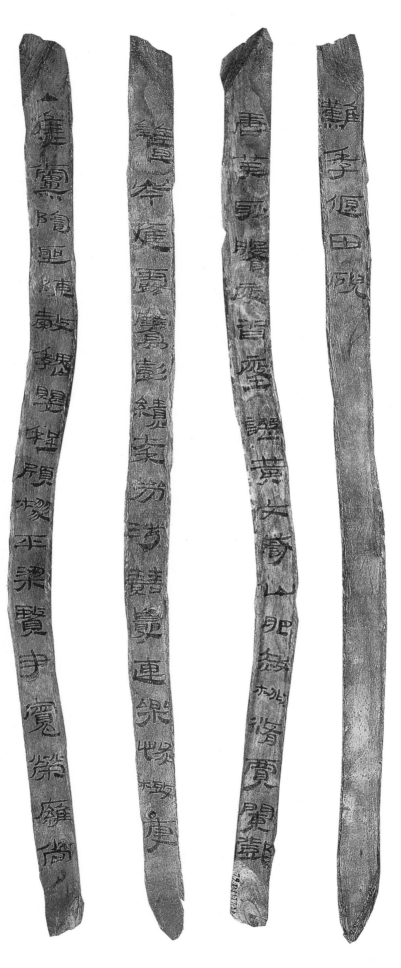

敦煌马圈湾习字觚（四面柱形、四面书写）

安世年卅廉宗
軍此恐

崔憙年黄敞
軍此石

宜主年孟慶
軍此石

泉宜窟泝不

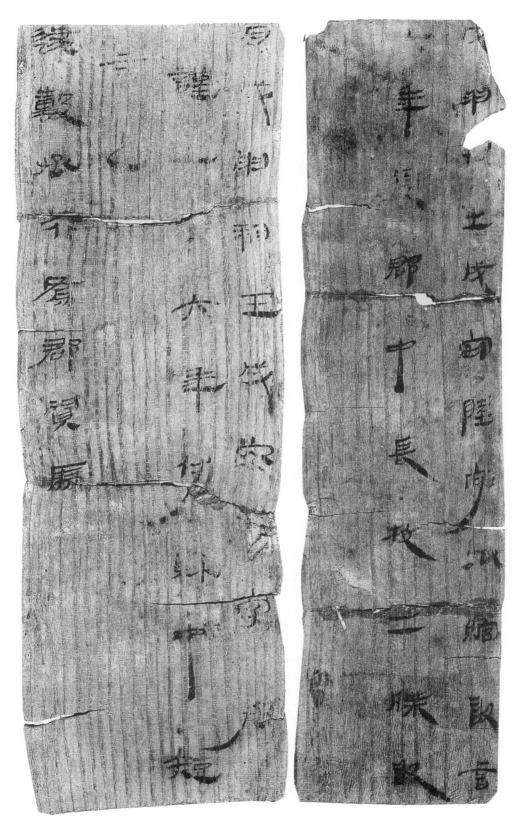

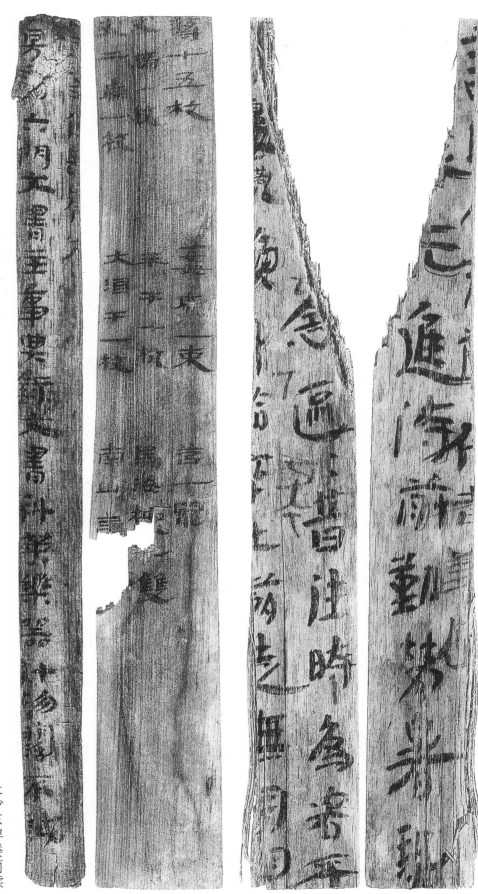

长沙东牌楼简牍

图书在版编目（CIP）数据

汉简集字古诗 / 陶经新编著. —— 上海：上海书画出版社，
2017.8　（中国汉简集字创作）
ISBN 978-7-5479-1551-6

Ⅰ.①汉…　Ⅱ.①陶…　Ⅲ.①竹简文—法帖—中国—汉代
Ⅳ.①J292.22

中国版本图书馆CIP数据核字(2017)第170761号

中国汉简集字创作
汉简集字古诗

责任编辑	时洁芳
技术编辑	钱勤毅
审　　读	陈家红
责任校对	周倩芸
设计制作	胡沫颖
封面设计	王峥

上海书画出版社

出版发行	上海书画出版社
地址	上海市延安西路593号　200050
网址	www.shshuhua.com
E-mail	shcpph@online.sh.cn
印刷	上海肖华印务有限公司
经销	各地新华书店
开本	787×1092mm 1/12
印张	11
版次	2017年8月第1版　2017年8月第1次印刷
书号	ISBN 978-7-5479-1551-6
定价	39.00圆

若有印刷、装订质量问题，请与承印厂联系